# Collection
## lézards
## plastiques

**YVAN RHEAULT,**
directeur de collection
et auteur

**Lise Boucher,**
directrice artistique
et auteure

**Anik Pépin,**
auteure

**Marie-France Théberge,**
auteure

D0916941

# Manuel de l'élève B
# 1er cycle du primaire

**Guérin** Montréal Toronto
4501, rue Drolet
Montréal (Québec) H2T 2G2 Canada
Téléphone: (514) 842-3481
Télécopieur: (514) 842-4923
Courrier électronique: francel@guerin-editeur.qc.ca
Site Internet: http://www.guerin-editeur.qc.ca

Dépôt légal

ISBN 2-7601-5817-9

Bibliothèque nationale du Québec, 2002
Bibliothèque nationale du Canada, 2002

imprimé au Canada

*Conception de la couverture*
Guérin, éditeur ltée

*Révision linguistique*
Colette Tanguay

*Conception des logos et des pictogrammes*
Chantal Roy, I-communications SCR

*Illustrations*
Karine Corbeil

*Photographies*
Claude Villemur, Michel Lussier, J. Morissette,
Maude Labelle, Richard Bégin, Andrée Richer,
Marie-France Théberge, Karine Sylvestre, Estelle Picard,
Marie-Andrée Roy, Nathalie Lambert, Annie Brien,
Amélie Belval, Guy Messier, Carol-Ann Cassidy, Julie Côté

Nous reconnaissons l'aide financière du gouvernement du Canada par l'entremise du Programme d'Aide au Développement de l'Industrie de l'Édition (PADIÉ) pour nos activités d'édition.

Canadä

«Gouvernement du Québec – Programme de crédit d'impôt pour l'édition de livres – Gestion SODEC»

**LE «PHOTOCOPILLAGE» TUE LE LIVRE**

# Table des matières

- Mot de l'équipe Lézards

- Mes compétences disciplinaires

- Mes compétences transversales

- Mes stratégies

- Au revoir!

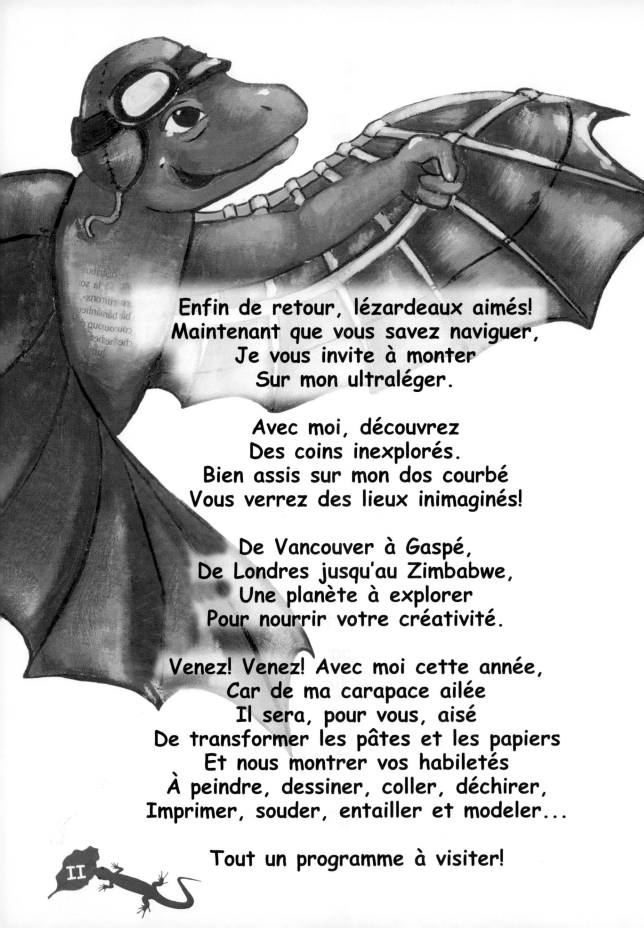

Enfin de retour, lézardeaux aimés!
Maintenant que vous savez naviguer,
Je vous invite à monter
Sur mon ultraléger.

Avec moi, découvrez
Des coins inexplorés.
Bien assis sur mon dos courbé
Vous verrez des lieux inimaginés!

De Vancouver à Gaspé,
De Londres jusqu'au Zimbabwe,
Une planète à explorer
Pour nourrir votre créativité.

Venez! Venez! Avec moi cette année,
Car de ma carapace ailée
Il sera, pour vous, aisé
De transformer les pâtes et les papiers
Et nous montrer vos habiletés
À peindre, dessiner, coller, déchirer,
Imprimer, souder, entailler et modeler...

Tout un programme à visiter!

# Mes compétences disciplinaires

**Je réalise...**
- des créations plastiques **personnelles**.

**Je réalise...**
- des créations plastiques **médiatiques**.

**J'apprécie...**
- des oeuvres d'art,
- des objets du patrimoine artistique,
- des images médiatiques,
- mes réalisations et celles de mes camarades.

# Mes compétences transversales

 1    J'exploite l'information.

 2    Je résous des problèmes.

 3    J'exerce mon jugement critique.

 4    Je mets en oeuvre ma pensée créatrice.

 5    Je me donne des méthodes de travail efficaces.

 6    J'exploite les TIC.

 7    Je structure mon identité.

 8    Je coopère.

 9    Je communique de façon appropriée.

# Mes stratégies

**métacognitives:**  pour comprendre ce qui se passe dans ma tête

**affectives:**  pour me sentir bien dans ce que je fais

**de gestion:**  pour mieux organiser mes apprentissages

**imagination:**  pour aider ma créativité

**cognitives:**  pour mettre mes connaissances en ordre

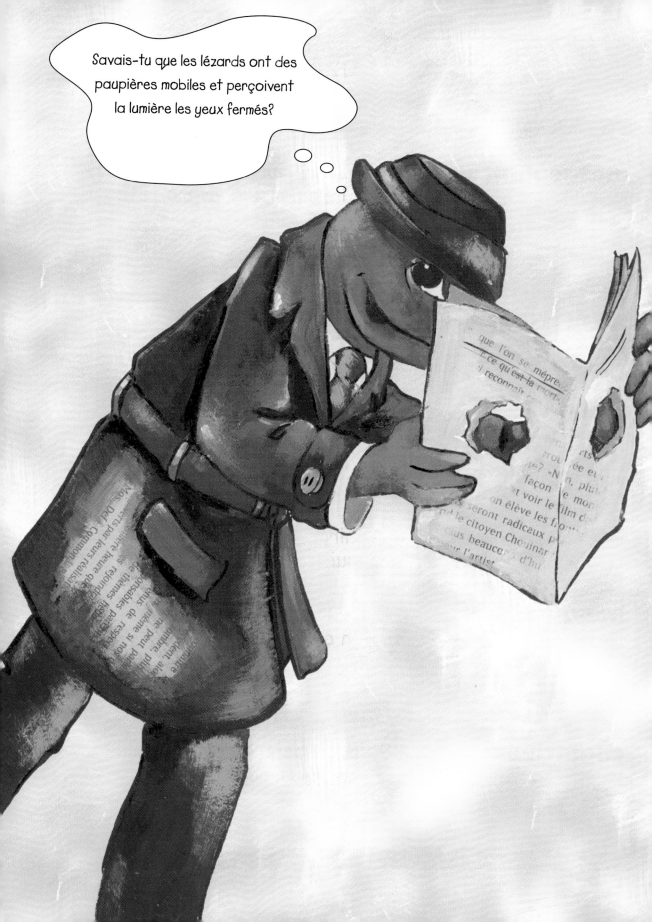

# Séquence 4

## Ouvrir l'oeil

Alors, prêt à poursuivre l'enquête?
Un autre défi t'attend.

 Chapeau!

 Sur les traces de...

 Miroir, miroir,
dis-moi qui tu es!

 C'est mon coin!

Ouvre bien l'oeil...

# Chapeau!

Je réalise...

J'apprécie...

Je structure mon identité.

J'utilise mes stratégies.

J'apprends à...

**13**

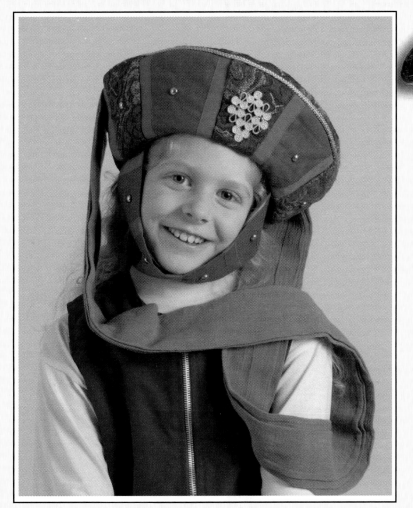

Magali Simard, école Le Rucher, Saint-Sylvère
Photo: Carol-Ann Cassidy

Bonjour! Je m'appelle Magali Simard. J'ai le même âge que toi. Pour réaliser cette affiche, il m'a fallu essayer plusieurs chapeaux. Celui-ci est un chapeau médiéval. À cette époque, il y a plus de 500 ans, ce chapeau était porté par la noblesse. Les nobles, c'était les gens très riches de cette époque. Et toi, aimes-tu porter des chapeaux aussi colorés?

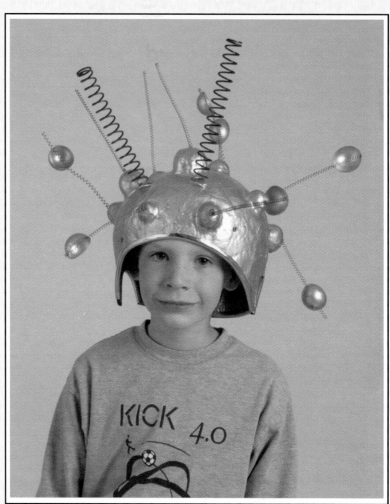

Félix Morissette, école Le Rucher, Saint-Sylvère
Photo: Carol-Ann Cassidy

Bonjour! Je m'appelle Félix Morissette. Comme toi, je suis au premier cycle. Lors de la séance de photos, plusieurs chapeaux m'intéressaient. Celui que tu vois est de type fantaisiste. J'aime les immenses ressorts et les sphères argentées qui bougent. Porter ce chapeau me donne l'impression d'être un extraterrestre! Veux-tu m'accompagner sur ma planète?

# J'apprends des gestes

## Je fabrique le rebord d'un chapeau.

**13**

Je plie une feuille
en deux.

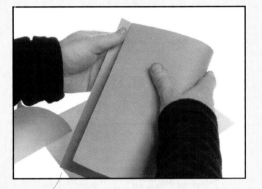

J'appuie fortement sur
toute la ligne de pliure.

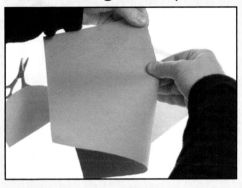

Je trace un cercle.

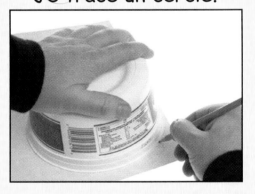

Je découpe un cercle.

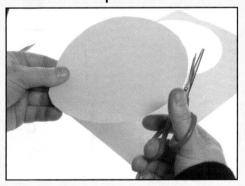

Je plie un cercle
en deux.

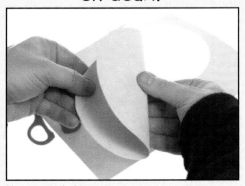

Photos: Michel Lussier

5

Je dépose un
demi-cercle au centre
de la feuille pliée.

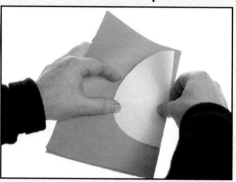

Je trace un
demi-cercle.

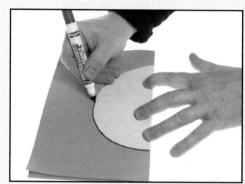

Je découpe
le demi-cercle.

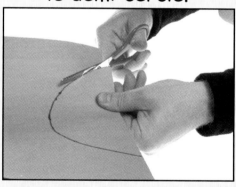

J'ouvre la forme pliée.

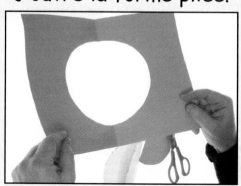

Photos: Michel Lussier

# Je fabrique une guirlande de papier.

Je place une bande
de papier sur la
lame des ciseaux.

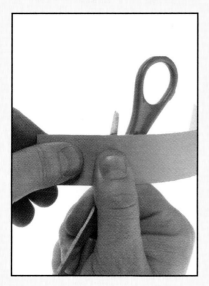

Je glisse la bande
de papier vers le bas.

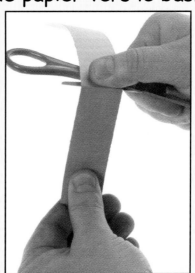

Je répète l'opération.

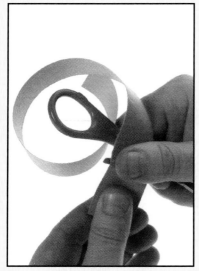

Photos: Michel Lussier

## des motifs

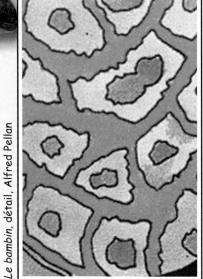

*Le bambin, détail, Alfred Pellan*

Photo: Maude Labelle

dans le travail
de l'artiste

autour de moi

## de l'alternance

*Petits animaux fantastiques, détail, Alfred Pellan*

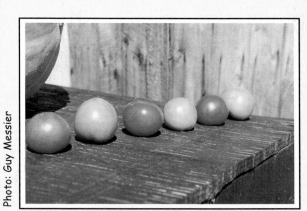

Photo: Guy Messier

dans le travail
de l'artiste

autour de moi

# J'évalue mon travail

13

mes compétences

3    2

mes stratégies

mes apprentissages

9

# Sur les traces de...

Je réalise...  1

J'apprécie...  3

J'exerce mon jugement critique.

J'utilise mes stratégies.

J'apprends à...

14

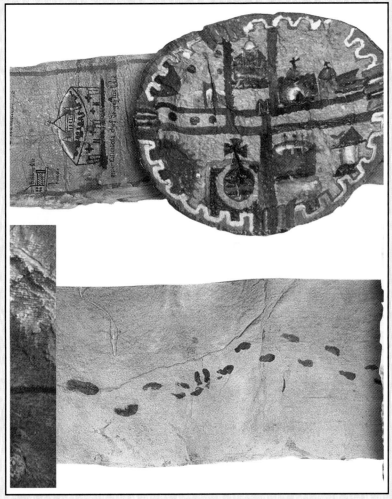

*Atlas de l'au-delà*, détail, (2000), Richard Purdy, papier fait main 30,5 cm x 120,75 m, Centre d'exposition du Vieux-Palais, Saint-Jérôme
Photo: LE SABORD

Hello! Mon nom est Richard Purdy. Je suis né à Ottawa en 1953. Je connais plusieurs langues dont l'anglais, le français et l'italien. J'aime aussi voyager. L'oeuvre que tu vois n'est pas complète. En réalité, elle mesure environ 120 mètres. Je voulais représenter la vie d'un homme qui a vécu mille ans. Crois-tu que c'est possible? Peux-tu imaginer à quoi il ressemble?

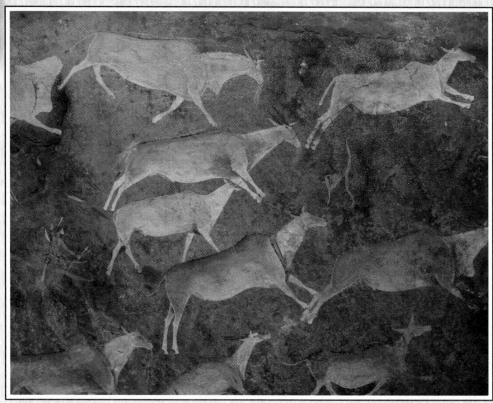

(Période préhistorique), artiste anonyme San, peinture sur pierre, Drakensberg, Afrique du Sud
Photo: Molton collection

Bonjour! Je suis un artiste San. Mon peuple a vécu dans les environs de Drakensberg, dans le sud du Sahara. Cette région fourmille de grottes dont les murs sont peints. Pendant plus de 4000 ans, nous y avons peint des animaux et des scènes de notre vie. C'était une façon de communiquer entre nous. Dans ce temps-là, il n'y avait pas de papier ni de crayon. Incroyable, n'est-ce pas?

# J'apprends des gestes

## Je dessine dans la gouache.

Je dépose
de la gouache.

J'étale la gouache avec
un peigne.

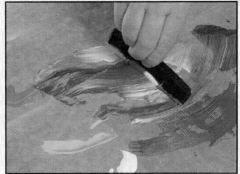

Je dessine avec un
cure-oreilles,

avec du papier
bouchonné,

avec un cure-dents.

J'imprime une feuille.

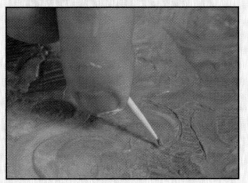

Photos: Michel Lussier

13

**14**

Je dessine une forme
dans le polystyrène.

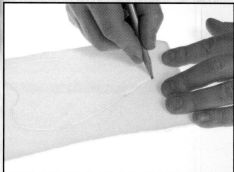

Je découpe la forme.

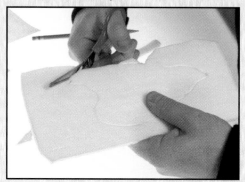

J'applique la gouache.

Je dépose une feuille
sur la plaque.

D'une main, je tiens la
feuille et de l'autre,
j'imprime.

Je relève doucement
la feuille.

Photos: Michel Lussier

# J'observe...

## de la répétition

*Oiseau de fertilité, détail*

Photo: Amélie Belval

dans le travail
de l'artiste

autour de moi

## Pouvez-vous nommer
## les trois couleurs primaires?

J __ __ __ __          M __ __ __ __ __ __ __          C __ __ __ __

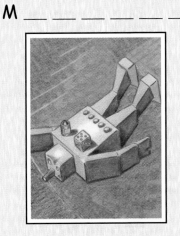

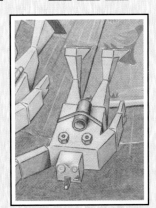

Illustrations: Robert Julien

14

mes compétences

1  3

mes stratégies

mes apprentissages

# Miroir, miroir, dis-moi qui tu es!

Je réalise...     1

J'apprécie....   3

J'exploite les TIC.

J'utilise mes stratégies.

J'apprends à...

15

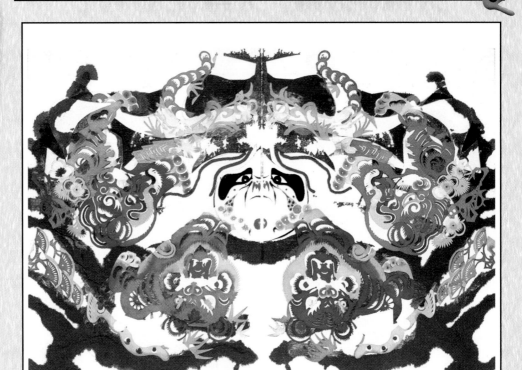

*Livre de Chine*, détail (1986), Jacques Hurtubise, médias mixtes sur papier, 17,3 x 12,3 x 2,8 cm.
Collection Monique et Jacques Hurtubise, Musée des beaux-arts de Montréal
Photo: Brian Merrett

Bonjour! C'est encore moi, Jacques Hurtubise. Ma passion, comme peintre, c'est de peindre des taches. Il y a des gens qui s'amusent à trouver dans mes taches, des visages, des animaux et même des monstres affreux! Pour moi, ce n'est pas important. Quand je peins, ce sont les lignes, les formes et les couleurs qui me fascinent. Mais au sujet des monstres affreux... toi, en as-tu déjà rencontré?

# J'apprends des gestes

Je tiens l'outil de dessin comme un crayon.

Je sélectionne une fonction en cliquant sur le bout de mon crayon.

Je dessine sur la tablette électronique

et je contrôle mon dessin à l'écran.

Photos: Marie-Claude Vezeau

## des valeurs claires et foncées

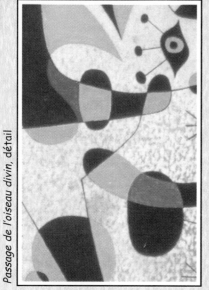

*Passage de l'oiseau divin, détail*

dans le travail
de l'artiste

*Source: Guérin éditeur ltée*

autour de moi

### de l'alternance

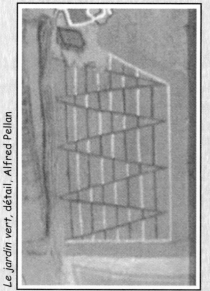

*Le jardin vert, détail, Alfred Pellan*

dans le travail
de l'artiste

*Photo: Maude Labelle*

autour de moi

# J'évalue mon travail

mes compétences

mes stratégies

mes apprentissages

# C'est mon coin!

**16**

Je réalise... 1

J'apprécie... 3

Je me donne des méthodes de travail efficaces.

J'utilise mes stratégies.

J'apprends à...

22

3

*Flotter sur flanelle* (2000), Mélo Hamel, sculpture en céramique 19 x 34,5 x 5 cm,
Galerie Linda Verge, Québec
Photo: Claire Dufour

Bonjour! Je me nomme Mélo Hamel. Je suis née dans la ville de Québec en 1949. À l'école, j'aimais dessiner des personnages. Je suis fascinée par les figurines. Quand j'étais petite, je leur inventais des histoires. Aujourd'hui, c'est moi qui crée des figurines en argile. Ah oui, j'oubliais! J'aime beaucoup lire, l'avais-tu remarqué?

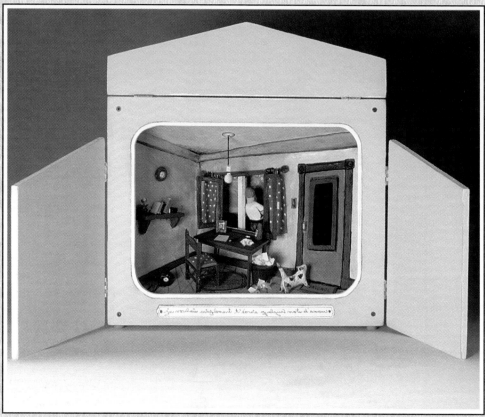

*Je voulais simplement t'écrire quelques mots d'amour* (1993), Jacques Thisdel, médias mixtes,
42 x 77 x 14,5 cm, Galerie Linda Verge, Québec
Photo: Claire Dufour

Bonjour! Je m'appelle Jacques Thisdel. Tout comme Mélo Hamel, je suis né à Québec en 1948. Je suis un enseignant, mais aussi un artiste. Les mots sont ma source d'inspiration. Je m'amuse à les écrire et aussi à les dessiner. J'ai réalisé *Je voulais simplement t'écrire quelques mots d'amour* avec du papier mâché. As-tu vu le petit chat? Quel nom lui donnerais-tu?

# J'apprends des gestes

Je découpe une forme.

La main qui tient
les ciseaux est immobile.

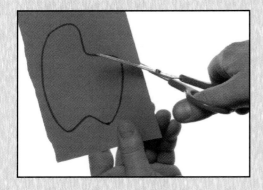

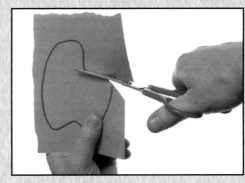

Je pivote la forme
à découper de l'autre main.

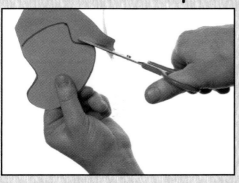

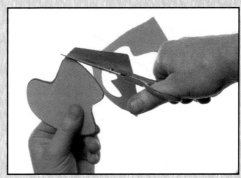

Photos: Michel Lussier

25

**16**

## des formes angulaires et arrondies

*Le jardin ludique, détail, Anaït*

Photo: Maude Labelle

**dans le travail
de l'artiste**

**autour de moi**

## de la juxtaposition

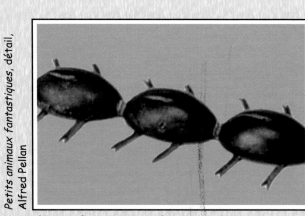

*Petits animaux fantastiques, détail,
Alfred Pellan*

Photo: Marie-France Théberge

**dans le travail
de l'artiste**

**autour de moi**

mes compétences

1    3

mes stratégies

mes apprentissages

As-tu vu toutes ces traces?
Peux-tu les identifier?

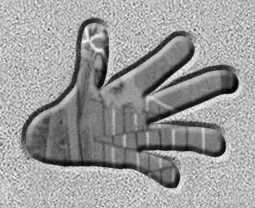

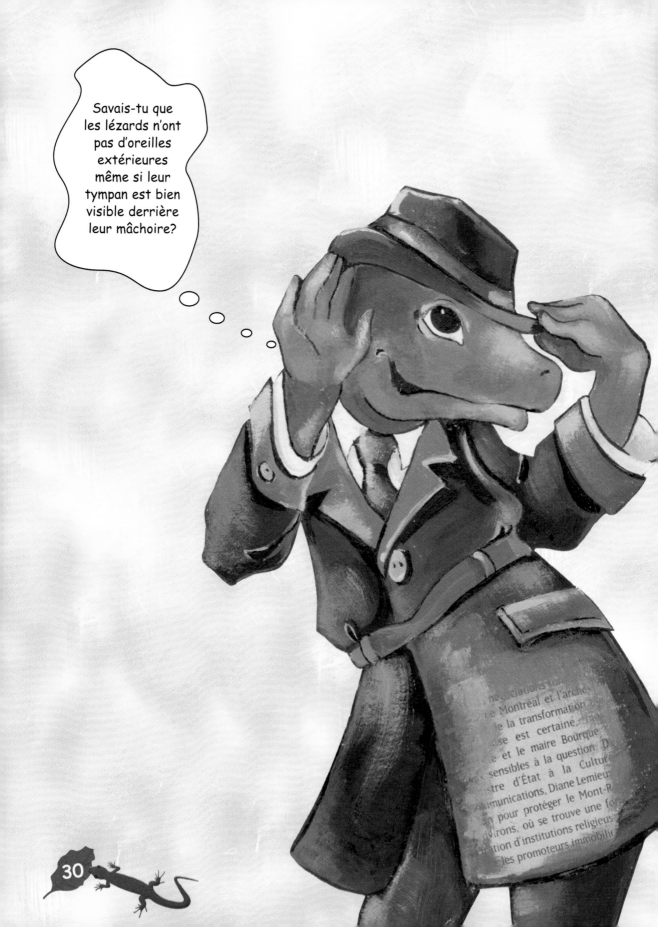

Et maintenant, pourras-tu être attentif à ce que tu entendras au sujet de ces traces?

   Comme c'est bizz...art!

   À vol d'oiseau

   Pantin sans patins

   Silence, on tourne!

Prête bien l'oreille!

# Comme c'est bizz...art!

Je réalise...  1

J'apprécie... 3

Je mets en oeuvre
ma pensée créatrice.

J'utilise mes stratégies.

J'apprends à...

# Un insecte me parle

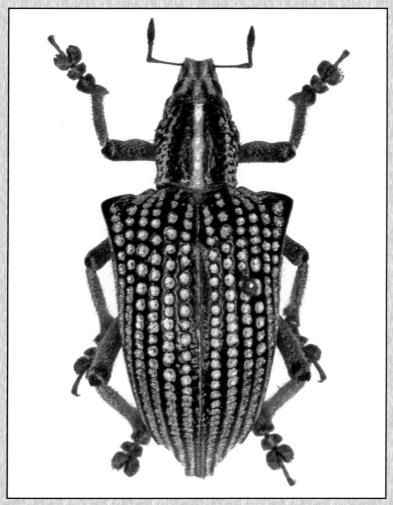

Insectarium de Montréal
Photo: René Limoges

Bizz bizz! Je suis un charançon. Je suis né au Brésil. Je fais partie de la famille des coléoptères. Je mange des légumineuses, des fruits secs et même... du bois! J'ai aussi un secret à te dire. Je suis minuscule. Je ne mesure qu'un centimètre. Mais, cela ne m'empêche pas d'être beau! Qu'en penses-tu?

**17**

*Petit animal fantastique* (1972-1975), Alfred Pellan, cailloux et cotons-tiges, Musée du Québec
Photo: Jean-Guy Kérouac, Patrick Altman

Bonjour! Me reconnais-tu? Je suis Alfred Pellan. Un jour, je me suis amusé à imaginer des insectes d'après la forme des pierres. J'en ai dessiné sur les murs de pierres de ma maison. Ensuite, j'ai amassé des galets au bord de la plage. J'ai collé des cure-oreilles et je les ai peints de façon fantaisiste. Ils ont l'air gentils, mes insectes, n'est-ce pas?

Je verse la colle.

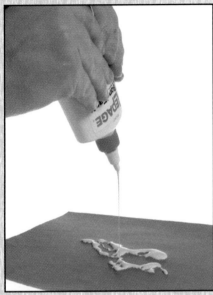

Je dessine avec le bouchon.

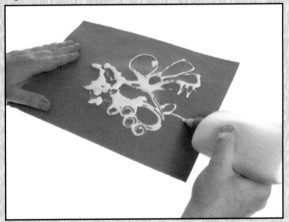

Je ferme le bouchon.

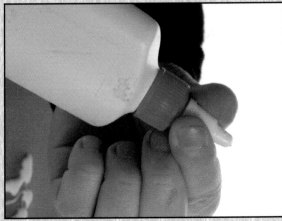

Photos: Michel Lussier

## des lignes larges et étroites

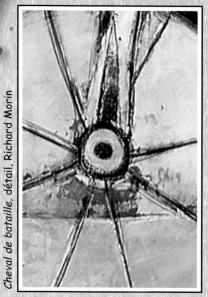

*Cheval de bataille, détail, Richard Morin*

**dans le travail
de l'artiste**

Photo: J. Morissette

**autour de moi**

## de l'énumération

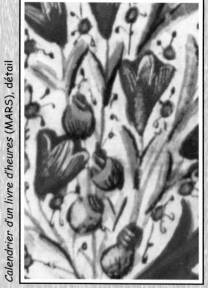

*Calendrier d'un livre d'heures (MARS), détail*

**dans le travail
de l'artiste**

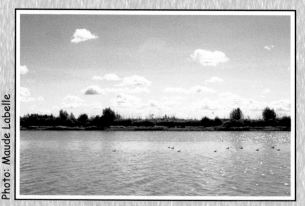

Photo: Maude Labelle

**autour de moi**

# J'évalue mon travail

mes compétences

mes stratégies

mes apprentissages

# À vol d'oiseau

Je réalise...

J'apprécie...

Je communique de façon appropriée.

J'utilise mes stratégies.

J'apprends à...

# Un artiste me parle

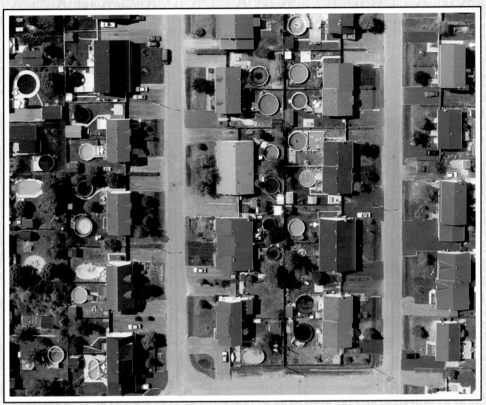

*Vie de banlieue* (1995), Lucien Lisabelle, photographie, 132 x 155 cm, Galerie Westmount, Toronto

Bonjour! Je me nomme Lucien Lisabelle. Je suis né à Montréal en 1954. Je suis un photographe. Lorsque j'avais ton âge, j'aimais regarder les diapositives des voyages de mon oncle. Aujourd'hui, je me spécialise dans la photographie aérienne. As-tu remarqué les cercles bleus de la photographie? Selon toi, pourquoi ne sont-ils pas tous du même bleu?

# des formes angulaires et arrondies

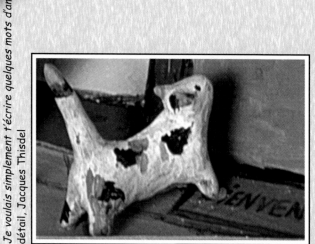

*Je voulais simplement t'écrire quelques mots d'amour, détail, Jacques Thisdel*

Photo: Annie Brien

dans le travail de l'artiste

autour de moi

## de la répétition

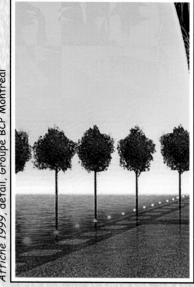

*Affiche 1999, détail, Groupe BCP Montréal*

Photo: Nathalie Lambert

dans le travail
de l'artiste

autour de moi

# J'évalue mon travail

mes compétences

mes stratégies

mes apprentissages

# Pantin
# sans patins

**19**

Je réalise... 1

J'apprécie... 3

Je structure mon identité.

J'utilise mes stratégies.

J'apprends à...

42

# Des artistes me parlent

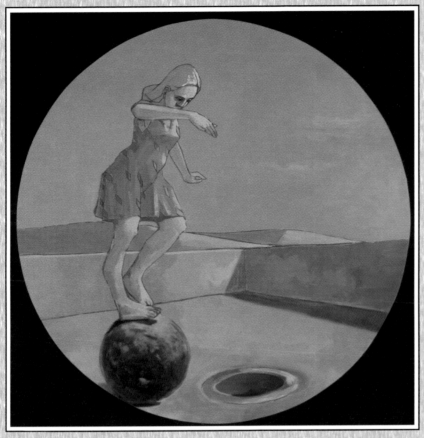

*Sabine à la robe jaune* (1999), François Vincent, huile sur panneau, diamètre de 80 cm,
Galerie Simon Blais, Montréal
Photo: Philippe Crowe

Bonjour! Je m'appelle François Vincent. Je suis né à Montréal en 1951. J'enseigne le dessin dans une école de théâtre. J'adore dessiner et peindre des personnages. Pour la création que tu vois, j'ai imaginé Sabine, mon personnage, cherchant son équilibre sur une sphère. Cela lui demande beaucoup de concentration. As-tu déjà essayé quelque chose de semblable?

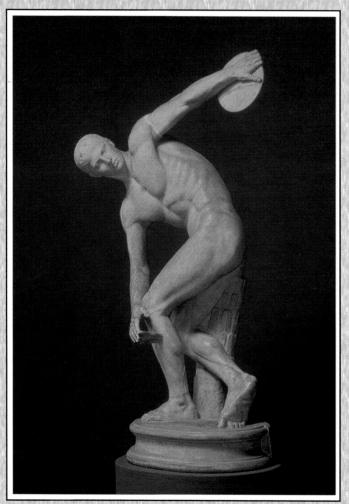

*Discobole* (450 av. J.-C.), Myron, marbre, Musée Nazionale Romano. Superstock

Bonjour! Je me nomme Myron. Je suis un artiste grec. J'ai réalisé cette sculpture il y a environ 2500 ans. Le *Discobole* est une oeuvre très célèbre. J'aimais beaucoup sculpter des personnages en mouvement. D'après toi, y a-t-il des indices qui indiquent le mouvement dans ce personnage? As-tu déjà pratiqué le lancer du disque?

# J'apprends des gestes

## Je fabrique des cylindres de papier.

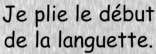

Je découpe des
languettes de papier.

Je plie le début
de la languette.

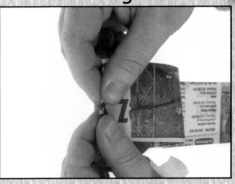

Je laisse mes
index immobiles.

Je roule le cylindre
avec mes pouces.

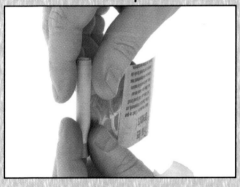

Je pose
un ruban gommé.

J'enfile le cure-pipe
dans le cylindre.

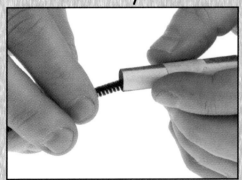

Photos: Michel Lussier

# Je crée du relief.

## Je colle le centre de ma forme.

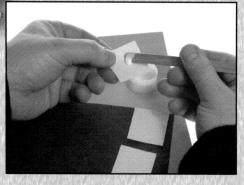

## Je juxtapose les formes.

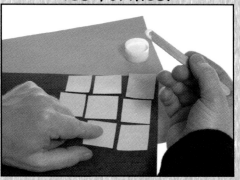

## Je pince le coin d'une forme entre le pouce et l'index.

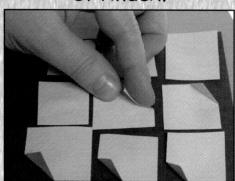

## Je presse mes index sur toute la ligne de pliure.

## Je varie le relief en alternance.

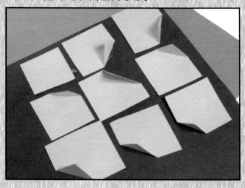

Photos: Michel Lussier

46

## J'observe des volumes

*Sceau en forme d'oiseau, détail*

*Photo: Maude Labelle*

dans le travail
de l'artiste

autour de moi

## de la juxtaposition

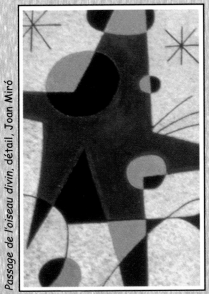

*Passage de l'oiseau divin, détail, Joan Miró*

*Photo: Claude Villemur*

dans le travail
de l'artiste

autour de moi

mes compétences

mes stratégies

mes apprentissages

48

# Silence, on tourne!

Je réalise...  2

J'apprécie... 3

Je coopère.

J'utilise mes stratégies.

J'apprends à...

49

**20**

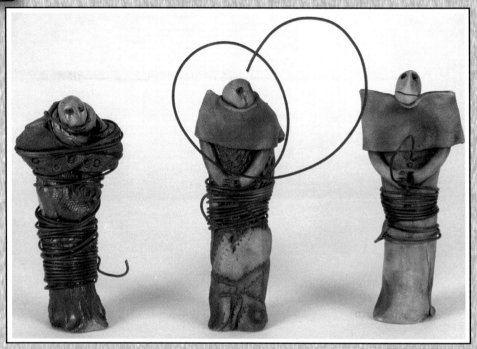

*Les migrants 2000* (2000), René Derouin, sculpture de grès et fil de fer, env. 10 x 25 x 10 cm, Galerie Simon Blais, Montréal
Photo: Lucien Lisabelle

Bonjour! Je me nomme René Derouin. Je suis né à Montréal en 1936. Je suis peintre, graveur et sculpteur. J'ai appris mon métier de façon autodidacte. Les trois figurines que tu vois font partie d'une installation présentée à Mexico, à Montréal et à Paris. En tout, il en figurait 20 000, toutes différentes. Elles sont parfois oiseaux, humains ou arbres. Et toi, aurais-tu la patience d'en fabriquer autant?

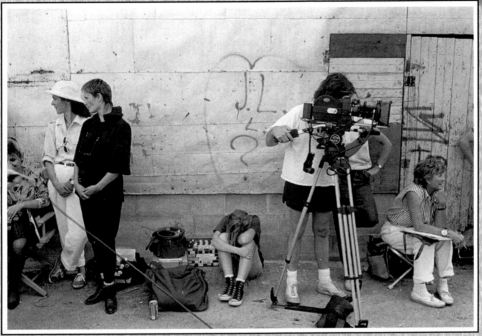

*Le repos de Julie* (1988), Bertrand Carrière, photographie, 28 x 21,5 cm. Galerie Simon Blais, Montréal

Bonjour! Je m'appelle Bertrand Carrière. Je suis né en 1957. Très jeune, les activités artistiques de mon frère me fascinaient. Pendant tout un hiver, j'ai pelleté bien des entrées de garage pour pouvoir m'offrir un bon équipement photographique. Plus tard, j'ai travaillé en tant que photographe de plateau et ai participé à une trentaine de films. Aujourd'hui, j'enseigne la photographie.

51

## Je fabrique un cube.

### Je fais une sphère.

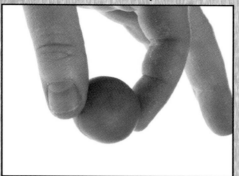

### J'écrase la sphère entre le pouce et l'index.

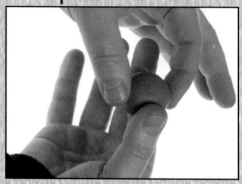

### Je répète l'opération.

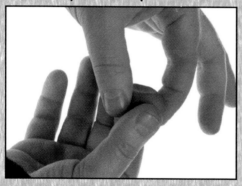

### Je pince les coins avec mes doigts.

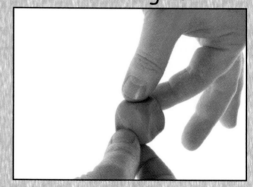

### Je répète l'opération.

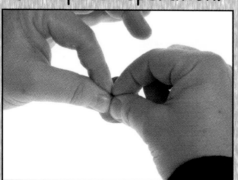

### J'ai fabriqué un cube.

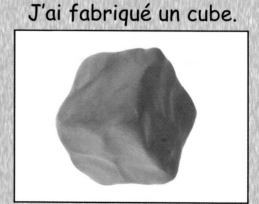

Photos: Michel Lussier

# Je fabrique un bol.

### Je fais une sphère.

### Je joins mes pouces au centre de la sphère.

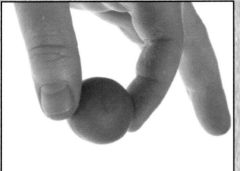

### J'enfonce mes pouces dans la sphère.

### Je pivote les pouces autour de la sphère.

### J'égalise le rebord avec mon pouce et mon index.

### J'évalue mon travail.

Photos: Michel Lussier

**20**

## de la texture

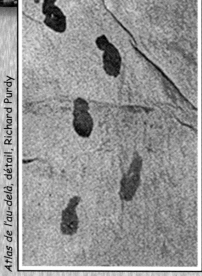

Atlas de l'au-delà, détail, Richard Purdy

**dans le travail
de l'artiste**

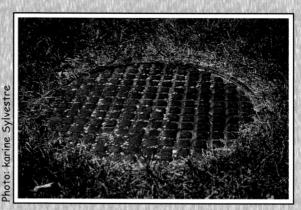

Photo: Karine Sylvestre

**autour de moi**

## du volume

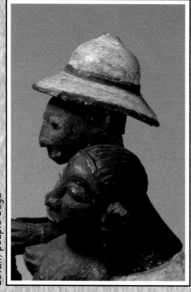

Haut de masque avec un oiseau et une famille,
détail, peuple Baga

**dans le travail
de l'artiste**

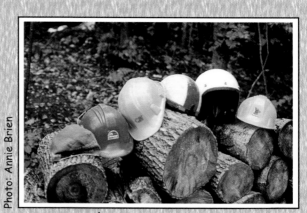

Photo: Annie Brien

**autour de moi**

mes compétences

mes stratégies

mes apprentissages

# séquence 5

Évaluation

Tu reconnais ces images?
Qu'as-tu entendu dire à propos de ces traces?

56

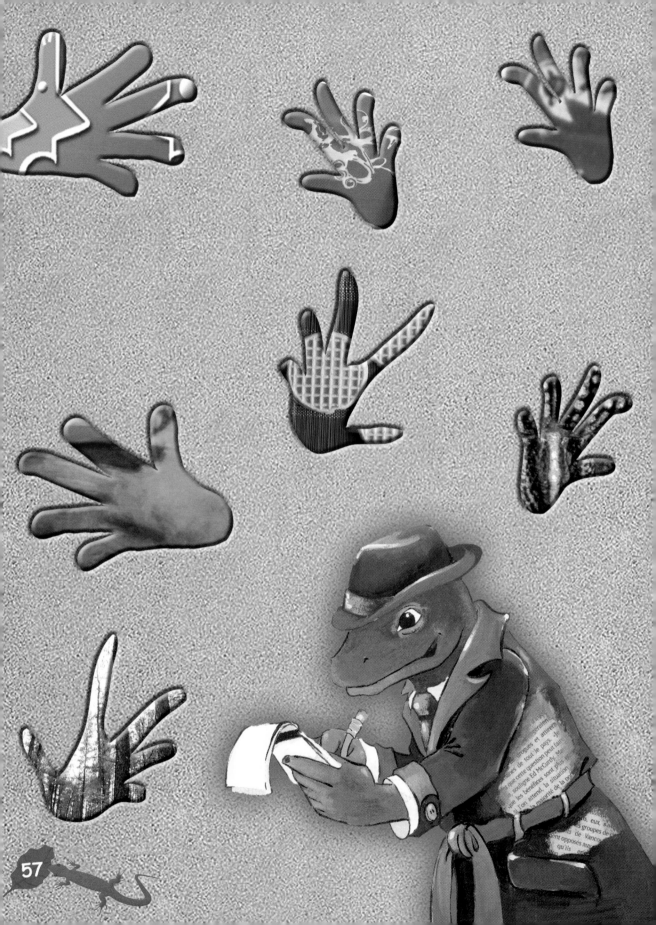

57

# Séquence 6

## L'eau à la bouche

Pour chaque trace que tu reconnaîtras..., seras-tu capable de nous communiquer ce que tu as appris?

**21**      Petits poissons papotant

**22**      Sens dessus dessous

**23**      Partons la mer est belle!

**24**      Invite-moi!

Bonne chance!

# Petits poissons papotant

Je réalise...  1

J'apprécie... 3

J'exerce mon jugement critique.

J'utilise mes stratégies.

J'apprends à...

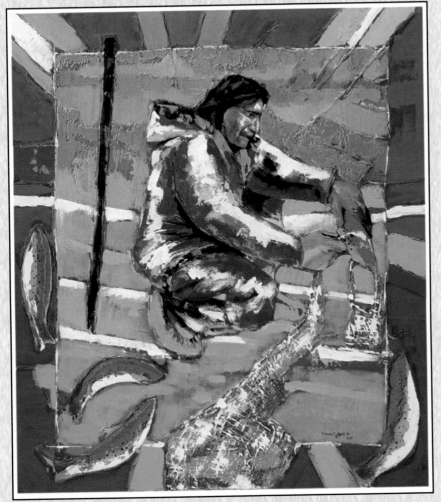

*Pêche hivernale* (2001), Ernest Dominic, acrylique et pastels à l'huile sur toile, 76 x 86 cm, Galerie le Portal Artour, Québec
Photo: Louise Leblanc

Kuei! Ceci veut dire «bonjour» dans ma langue maternelle. Je m'appelle Ernest Dominic. Je suis né à Matimekosh (Schefferville) en 1964. Je suis un Amérindien. C'est l'immense talent de mon frère qui m'a amené à dessiner. Je le voyais comme un magicien. La peinture m'a permis de me sentir mieux dans ma peau. Et toi, cela te fait-il du bien de dessiner?

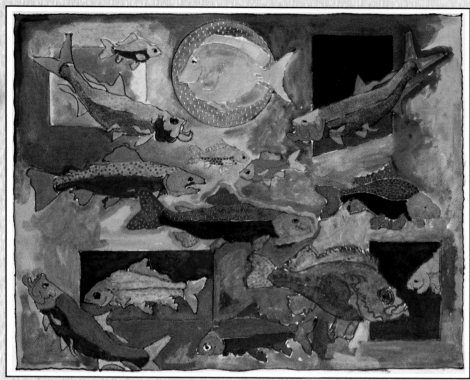

*Secrets de poissons* (1998), Marilee Whitehouse-Holm, acrylique, 56 cm x 76 cm, États-Unis, Superstock

Hello! Je m'appelle Marilee Whitehouse-Holm. Je suis née en 1949 aux États-Unis. Dès l'âge de cinq ans, je voulais devenir peintre. Les poissons m'ont toujours fascinée. Mon passe-temps favori était la pêche. Je me fabriquais une canne à pêche et je happais les poissons avec des morceaux de... bacon. Je les mettais dans un bocal afin de les donner à mes chats. Ils en raffolaient. Je suis encore fascinée par les poissons. Et toi, aimerais-tu être un poisson?

## Je colle du papier de soie.

Je découpe ou déchire mes formes.

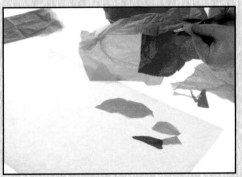

J'applique la colle sur la surface.

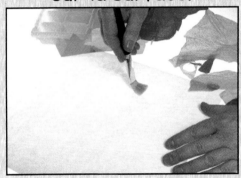

Je place les formes.

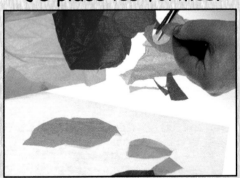

Je remets de la colle sur toutes les formes.

Photos: Michel Lussier

## des formes angulaires et arrondies

*Le jardin de Nebamun, détail, anonyme*

dans le travail
de l'artiste

Photo: Guy Messier

autour de moi

## de l'alternance

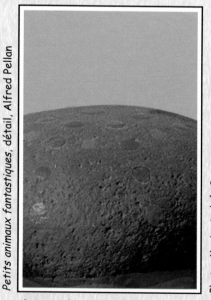

*Petits animaux fantastiques, détail, Alfred Pellan*

dans le travail
de l'artiste

Photo: Marie-Andrée Roy

autour de moi

mes compétences

mes stratégies

mes apprentissages

# Sens dessus dessous

Je réalise...                           1

J'apprécie...                           3

Je résous des problèmes.

J'utilise mes stratégies.

J'apprends à...

# Un artiste me parle

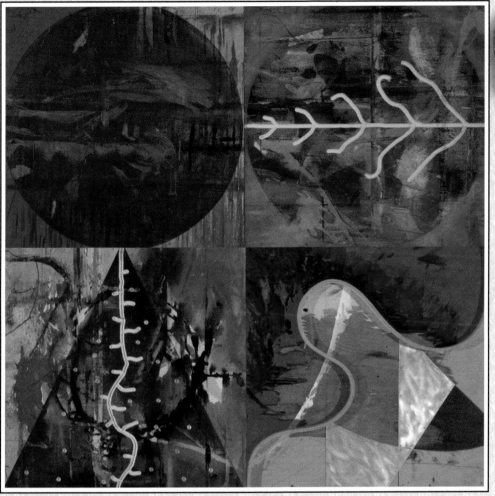

*Infinitude 8-9* (1998), Laurent Bouchard, bois et acrylique, 120 x 120 cm,
Galerie Outremont, Montréal
Photo: Guy L'Heureux

Bonjour! Je m'appelle Laurent Bouchard. Je suis né en Abitibi en 1952. C'est dans l'atelier de menuiserie de mon père que j'ai réalisé mes premières sculptures. Je prenais des retailles de bois pour créer de nouvelles formes. Comme j'étais timide, cela me permettait d'entrer en contact avec les gens. Crois-tu qu'une activité artistique peut nous aider à communiquer avec les gens?

# J'apprends des gestes

## Je colle des bouts de laine.

**22**

Je dessine
avec la colle.

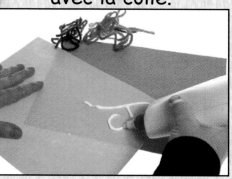

J'applique les bouts
de laine.

Je presse délicatement
les bouts de laine.

Je laisse sécher.

Photos: Michel Lussier

# Je mélange deux couleurs.

Je prends la gouache
avec des bâtons.

Je dépose deux
couleurs dans
le même godet.

Je mélange
les deux couleurs.

J'applique le
mélange.

Photos: Michel Lussier

69

22

## les couleurs primaires

## de l'énumération

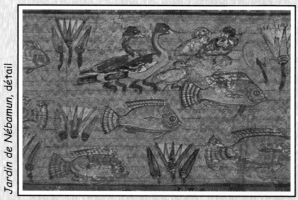

*Jardin de Nébamun, détail*

## dans le travail de l'artiste

Photo: Julie Côté

## autour de moi

# J'évalue mon travail

mes compétences

mes stratégies

mes apprentissages

71

# Partons la mer est belle!

Je réalise...  1

J'apprécie... 3

J'exploite l'information.

J'utilise mes stratégies.

J'apprends à...

# Des graphistes me parlent

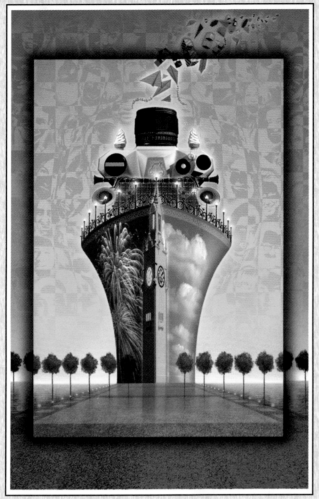

*Affiche 1999* (1999), Groupe BCP, Montréal
Photo: Studio de la Montagne

Bonjour! Nous sommes des graphistes de Montréal. Notre métier consiste, entre autres, à créer des affiches pour attirer des gens à des événements. Dans ce cas-ci, notre client voulait inviter les personnes à aller au Vieux-Port de Montréal, car il y avait beaucoup d'activités durant la saison estivale. Nous voulions, par des images seulement, préciser les activités à venir autant sociales, culturelles que sportives. Peux-tu en deviner quelques-unes?

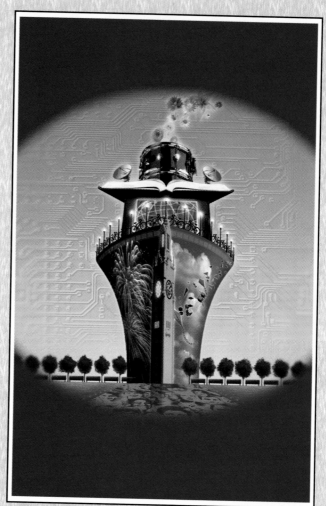

*Affiche 2000* (2000), Groupe BCP, Montréal
Photo: Studio de la Montagne

Comme tu l'as remarqué, la même affiche revient à chaque année. Mais est-ce vraiment la même? Plusieurs choses sont semblables. Il y a d'abord la proue du navire Daniel MacAllister. Cet ancien remorqueur est ancré au Vieux-Port de Montréal. Dans cette affiche, la tour de l'Horloge est aussi représentée puisqu'elle sert de phare pour les navigateurs. À chaque année, ces deux symboles du Vieux-Port sont utilisés dans la création de notre affiche.

# J'apprends des gestes

## Je façonne le carton.

Je coupe des languettes de carton.

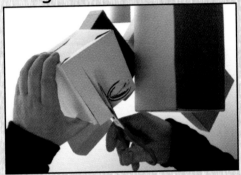

Je plie en escalier.

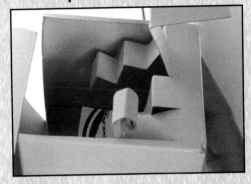

Je crée des motifs.

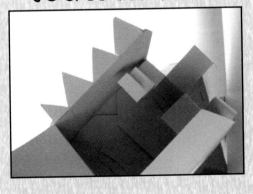

J'enlève des parties.

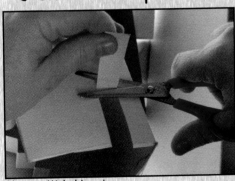

Photos: Michel Lussier

# J'assemble des formes en 3D

## Je choisis deux surfaces planes.

### Je colle une surface.

### J'assemble les deux surfaces.

## ou

### Je coupe du ruban gommé.

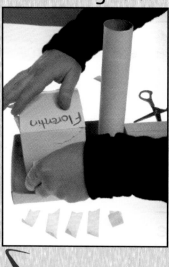

### J'applique le ruban gommé sur les deux surfaces.

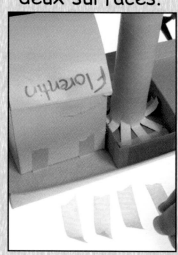

Photos: Michel Lussier

# J'observe...

## des volumes

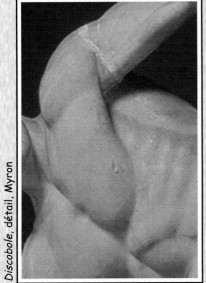

*Discobole, détail, Myron*

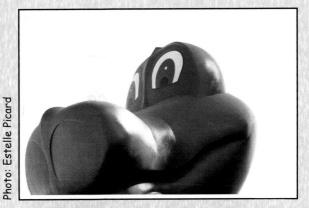

Photo: Estelle Picard

dans le travail
de l'artiste

autour de moi

## de la juxtaposition

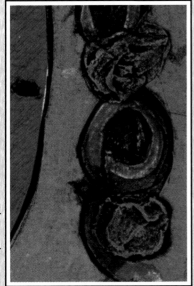

*Silence, détail, Kittie Bruneau*

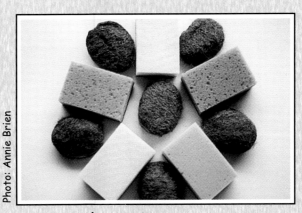

Photo: Annie Brien

dans le travail
de l'artiste

autour de moi

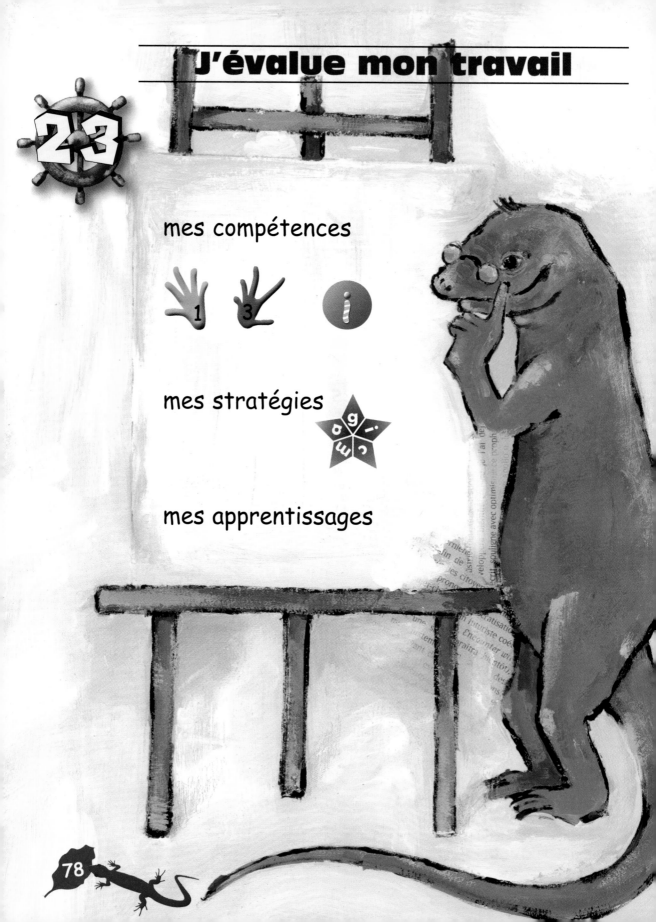

# J'évalue mon travail

mes compétences

mes stratégies

mes apprentissages

# Invite-moi!

Je réalise...

J'apprécie...

Je mets en oeuvre
ma pensée critique.

J'utilise mes stratégies.

J'apprends à...

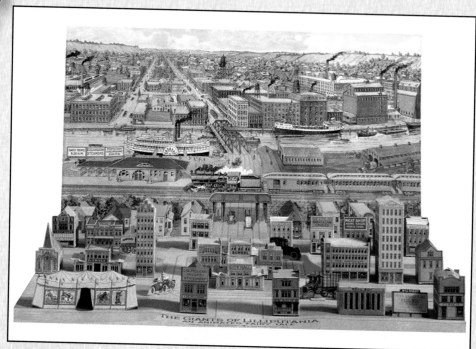

Fairy City and a story of the giants of Lilliputania (début du XXᵉ siècle), Will Pente, carton imprimé, 53,5 x 68,6 cm (sol) et 38 x 68,6 cm (toile de fond). Collection Centre Canadien d'Architecture, Montréal
Photo: Services photographiques du CCA

Hello! Je m'appelle Will Pente. Je suis né aux États-Unis. Ce que tu vois est une maquette d'une ville jouet. Eh oui! Cette maquette servait de jeu à des enfants du début du siècle. D'ailleurs, tu peux constater que ça ne ressemble pas à ton quartier ou village. Saurais-tu dire ce qui est différent, semblable? Et... aimerais-tu t'amuser avec une maquette comme celle-là? Quel jeu inventerais-tu?

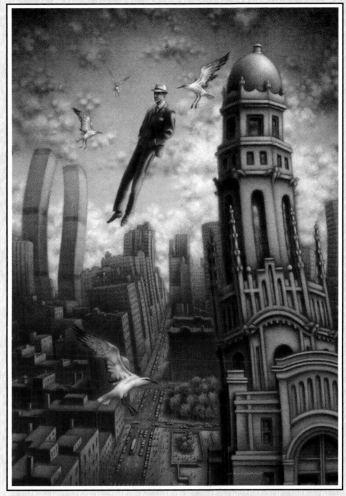

*Verticale relative* (1997), Alain Cardinal, acrylique sur toile, 72 x 50 cm,
Galerie Nordheimer, Montréal
Photo: Michel Filion

Bonjour! Je me nomme Alain Cardinal. Je suis né à Montréal en 1953. J'ai fait des études en design graphique. Aujourd'hui, j'enseigne cette discipline dans un cégep. La ville est une grande source d'inspiration pour moi. J'aime aussi la déformer, la rendre plus vivante. Dans *Verticale relative*, j'ai imaginé un homme qui flotte au-dessus de la ville. Aimerais-tu voler ainsi au-dessus de ta maison?

# J'apprends des gestes

## Je fais un monotype.

**24**

Je dispose la gouache sur un polythène.

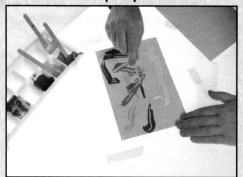

J'étale la gouache avec mes mains.

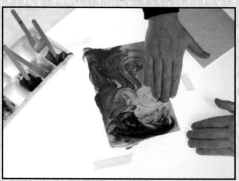

Je dessine avec divers objets.

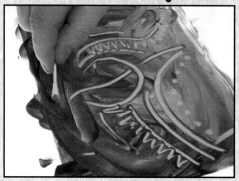

Je dépose une feuille sur la gouache.

J'imprime le dessin.

Je soulève la feuille délicatement.

Photos: Michel Lussier

# Je crée des reliefs.

## Je découpe
une forme en papier.

## Je colore la forme.

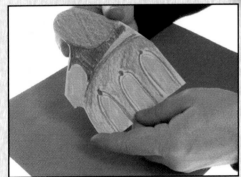

## Je plie chaque côté deux fois.

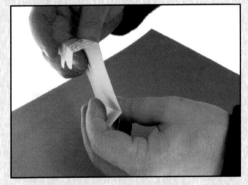

## J'applique la colle
sur les rebords.

## Je colle la forme
sur la surface.

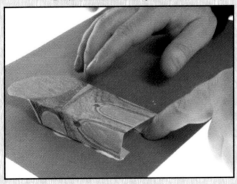

**24**

## des formes angulaires et arrondies

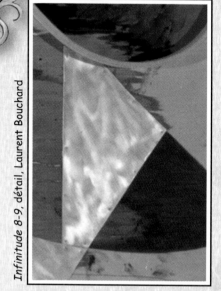

*Infinitude 8-9, détail, Laurent Bouchard*

Photo: Claude Villemur

dans le travail
de l'artiste

autour de moi

## de l'énumération

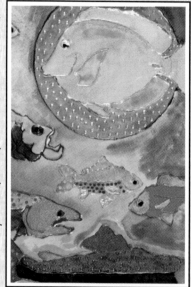

*Secrets de poissons, détail, Marilee Whitehouse-Holm*

Photo: Julie côté

dans le travail
de l'artiste

autour de moi

# J'évalue mon travail

mes compétences

mes stratégies

mes apprentissages

Et maintenant, que peux-tu nous raconter sur ce que tu sais de ces traces?

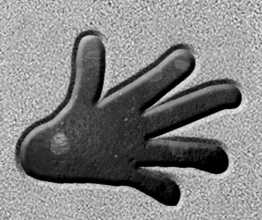

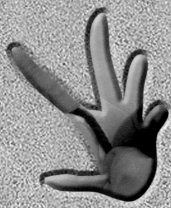